趙孟頫·唐詩

中国历代
书法名家作品集字
赵孟頫·唐诗

［著者　江锦世］

人民美术出版社·北京

U0125126

图书在版编目（ＣＩＰ）数据

中国历代书法名家作品集字. 赵孟頫. 唐诗 / 江锦
世著者. -- 北京：人民美术出版社, 2019.12（2023.3重印）
ISBN 978-7-102-08425-1

Ⅰ.①中… Ⅱ.①江… Ⅲ.①汉字—法帖—中国—元
代 Ⅳ.①J292.21

中国版本图书馆CIP数据核字(2019)第260673号

著者：江锦世

编者：江锦世

　　　崔莹莹

　　　马丽娜

中国历代书法名家作品集字·赵孟頫·唐诗
ZHONGGUO LIDAI SHUFA MINGJIA ZUOPIN JI ZI ·
ZHAO MENGFU · TANGSHI

编辑出版	人民美术出版社
	（北京市朝阳区东三环南路甲3号　邮编：100022）
	http://www.renmei.com.cn
	发行部：（010）67517799
	网购部：（010）67517743
著　　者	江锦世
选题策划	李宏禹
责任编辑	李宏禹　张　侠
装帧设计	郑子杰
责任校对	白劲光
责任印制	胡雨竹
制　　版	朝花制版中心
印　　刷	北京印刷集团有限责任公司
经　　销	全国新华书店

开　本：710mm×1000mm　1/8

印　张：10

字　数：5千

版　次：2019年12月　第1版

印　次：2023年3月　第7次印刷

印　数：23001–28000册

ISBN 978-7-102-08425-1

定价：38.00元

如有印装质量问题影响阅读，请与我社联系调换。（010）67517850

赵孟頫的书法艺术特色

李宏禹

赵孟頫（一二五四—一三二二），元代书画家，字子昂，号松雪道人，又号水晶宫道人，浙江吴兴（今湖州）人。宋太祖十一世孙，以父荫补官，任真州司户参军；宋亡，家居，勤奋治学，声闻乡里。至元二十三年（一二八六），因行台御史程钜夫荐引，被召入都，历任同知济南路总管府事、江浙行省儒学提举、翰林侍读学士。延祐年间（一三一四—一三二〇）迁集贤学士、翰林学士承旨，荣禄大夫。圣治二年（一三二二），赵孟頫逝世，封魏国公。赵孟頫在元代深受元世祖和元仁宗的宠遇。他博学多才，工古文诗词，通律吕，精鉴赏，善金石，开创元代书画新风，被称为『元人冠冕』，与颜真卿、柳公权、欧阳询同为『楷书四大家』，与钱选、王子中等并称『吴兴八俊』。著有《尚书注》《琴原》《乐原》各一篇。有《松雪斋文集》传世。

赵孟頫是元代最负盛名的书法家，其书法上承晋唐传统，兼工篆、隶、楷、行、草各体，尤以行、楷书最为精熟。早年曾学宋高宗赵构，中年以后，主要宗法钟繇、王羲之、王献之及智永，于书法精进之极，反复临写古人法书名帖，做到精通熟练，得心应手，且能过目成诵，下笔神速。据载，他临习智永《千字文》尽五百纸，《兰亭序》亦然，后人曾有『日书万字』之誉。晚年师法李邕，又吸取颜真卿、米芾等各家之长，在师法古人的基础上，兼容并包，发展变化。其书法主要特点是结体严整，笔法圆润，字势婀娜爽健。其书作气势浑健，形成一家风格，被称为『赵体』，渐臻王羲之书法『圆转如珠，瘦不露筋』的艺术境界。

山居秋暝　王維

空山新雨後，天

氣晚來秋，明月

中国历代书法名家作品集字·赵孟頫·唐诗

松间照清泉石

上流竹喧归浣

女莲动下渔舟

随意春芳歇　王孙自可留

鸟鸣涧　王维

中国历代书法名家作品集字·赵孟頫·唐诗

人閒桂花落夜

静春山空月出

驚山鳥時鳴春

中国历代书法名家作品集字·赵孟頫·唐诗

涧中

鹿柴 王維

空山不見人但

中国历代书法名家作品集字·赵孟頫·唐诗

聞人語響返景

入深林復照青

苔上

入深林復照青

苔上

竹裏舘王維

獨坐幽篁裏彈

碧復長嘯深林

中国历代书法名家作品集字·赵孟頫·唐诗

人不知明月来

相照

终南别业 王维

中国历代书法名家作品集字·赵孟頫·唐诗

中歲頗好道晚
家南山陲興來
每獨往勝事空

中岁颇好道，晚家南山陲。兴来每独往，胜事空

中国历代书法名家作品集字·赵孟頫·唐诗

自知行到水窮

霧坐看雲起時

偶然值林叟誤

中国历代书法名家作品集字·赵孟頫·唐诗

笑無還期

終南山王維

太乙近天都連

中国历代书法名家作品集字·赵孟頫·唐诗

山到海隅白雲迴望合青霭入看無分野中峯

中国历代书法名家作品集字·赵孟頫·唐诗

变阴晴众壑殊
欲投人处宿隔
水问樵夫

中国历代书法名家作品集字·赵孟頫·唐诗

過香積寺王維

不知香積寺數

里入雲峰古木

中国历代书法名家作品集字·赵孟頫·唐诗

无人径，深山何处钟。泉声咽危石，日色冷青松。

無人徑深山何

處鐘泉聲咽危

石日色冷青松

中国历代书法名家作品集字·赵孟頫·唐诗

薄暮空潭安

禅制毒龍

山中王維

中国历代书法名家作品集字·赵孟頫·唐诗

荆溪白石出，天寒红叶稀。山路元无雨，空翠湿

荆溪白石出天寒红叶稀山路元无雨空翠湿

中国历代书法名家作品集字·赵孟頫·唐诗

酬
張
少
府
王
維

晚
年
唯
好
静
萬

中国历代书法名家作品集字·赵孟頫·唐诗

人
衣

事不關心自顧

無長策空知返

舊林松風吹解

中国历代书法名家作品集字·赵孟頫·唐诗

带山月照弹琴

君问穷通理渔

歌入浦深

中国历代书法名家作品集字·赵孟頫·唐诗

望廬山瀑布李白

日照香爐生紫

煙遙看瀑布掛

中国历代书法名家作品集字·赵孟頫·唐诗

前川飛流直下三千尺疑是銀

三千尺疑是

阿落九天

中国历代书法名家作品集字·赵孟頫·唐诗

早發白帝城 李白

朝辭白帝彩雲間 千里江陵一

中国历代书法名家作品集字·赵孟頫·唐诗

日還兩岸猨群

啼不住輕舟已

過萬重山

中国历代书法名家作品集字·赵孟頫·唐诗

渡荆門送別 李白

渡遠荆門外 來

從楚國遊 山隨

中国历代书法名家作品集字·赵孟頫·唐诗

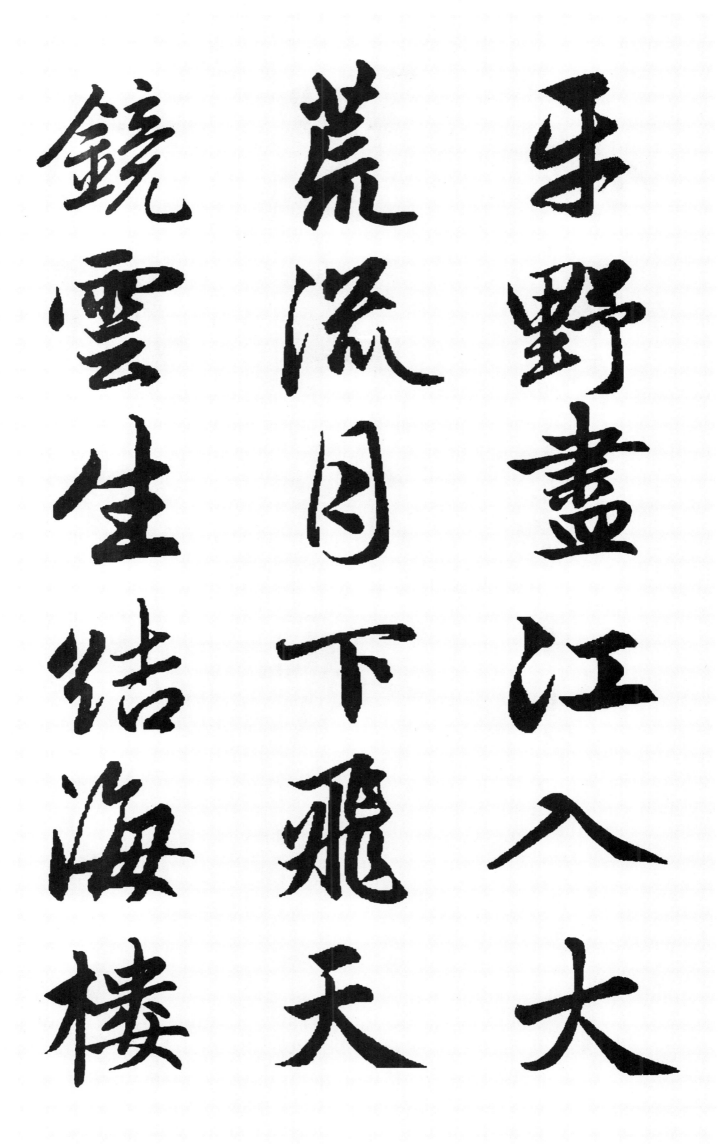

平野盡江入大

荒流月下飛天

鏡雲生結海楼

中国历代书法名家作品集字·赵孟頫·唐诗

仍怜故乡水萬

里送行舟

聽蜀僧濬弹琴李白

中国历代书法名家作品集字·赵孟頫·唐诗

蜀僧抱绿綺西

下嶽眉峯爲我

一揮手如聽萬

中国历代书法名家作品集字·赵孟頫·唐诗

蜜松。客心洗流水，余响入霜钟。不觉碧山暮，秋

松客心洗流

水篠窗入霜鐘

不覺碧山暮秋

中国历代书法名家作品集字·赵孟頫·唐诗

雲暗幾重

贈孟浩然李白

吾愛孟夫子風

流天下闻红颜
弃轩冕白首卧
松云破月频中

中国历代书法名家作品集字·赵孟頫·唐诗

聖迷花不事君

高山安可仰徒

此揖清芬

下终南山过斛斯山

人宿置酒 李白

暮从碧山下，山

中国历代书法名家作品集字·赵孟頫·唐诗

月随人歸却顧

所来徑蒼蒼橫

翠微相携及田

中国历代书法名家作品集字·赵孟頫·唐诗

家童稚開荆扉

綠竹入幽徑者

蘿拂行衣歡言

中国历代书法名家作品集字·赵孟頫·唐诗

得所憩美酒聊

共挥長歌吟松

風曲盡河星稀

中国历代书法名家作品集字·赵孟頫·唐诗

我破君復樂陶

然共忘機

望嶽杜甫

中国历代书法名家作品集字·赵孟頫·唐诗

岱宗夫如何齐鲁青未了造化钟神秀阴阳割

中国历代书法名家作品集字·赵孟頫·唐诗

昏曉蕩胸生層雲決眥入歸鳥會當凌絕頂一

昏晓。荡胸生层云，决眦入归鸟。会当凌绝顶，一

中国历代书法名家作品集字·赵孟頫·唐诗

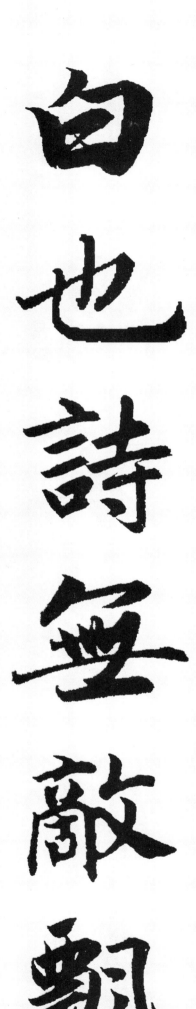

览众山小

春日憶李白杜甫

白也詩無敵飄

狐思不群清新

庾開府俊逸鮑

叅軍渭北春天

中国历代书法名家作品集字·赵孟頫·唐诗

树江東日暮雲

何時一樽酒重

與細論文

中国历代书法名家作品集字·赵孟頫·唐诗

春乃發生隨風

好雨知時節當

春夜喜雨杜甫

中国历代书法名家作品集字·赵孟頫·唐诗

潜入夜，润物细无声。野径云俱黑，江船火独明。

潜入夜润物细

無聲野径雲俱

黑江船火獨明

中国历代书法名家作品集字·赵孟頫·唐诗

晓看红湿处

花重锦官城

问刘十九白居易

中国历代书法名家作品集字·赵孟頫·唐诗

绿蚁新醅酒红

泥小火炉晚来

天欲雪能饮一

中国历代书法名家作品集字·赵孟頫·唐诗

杯无

無題 李商隱

昨夜星辰昨夜

中国历代书法名家作品集字·赵孟頫·唐诗

風畫樓西畔桂

堂東身無彩鳳

雙飛翼心有靈

中国历代书法名家作品集字·赵孟頫·唐诗

犀一點通隔座
送鈎春酒暖分
曹射覆蜡燈紅

中国历代书法名家作品集字·赵孟頫·唐诗

嗟余听鼓应官
去走马兰臺类
轉蓬

中国历代书法名家作品集字·赵孟頫·唐诗

锦瑟 李商隐

锦瑟无端五十弦

一弦一柱思

中国历代书法名家作品集字·赵孟頫·唐诗

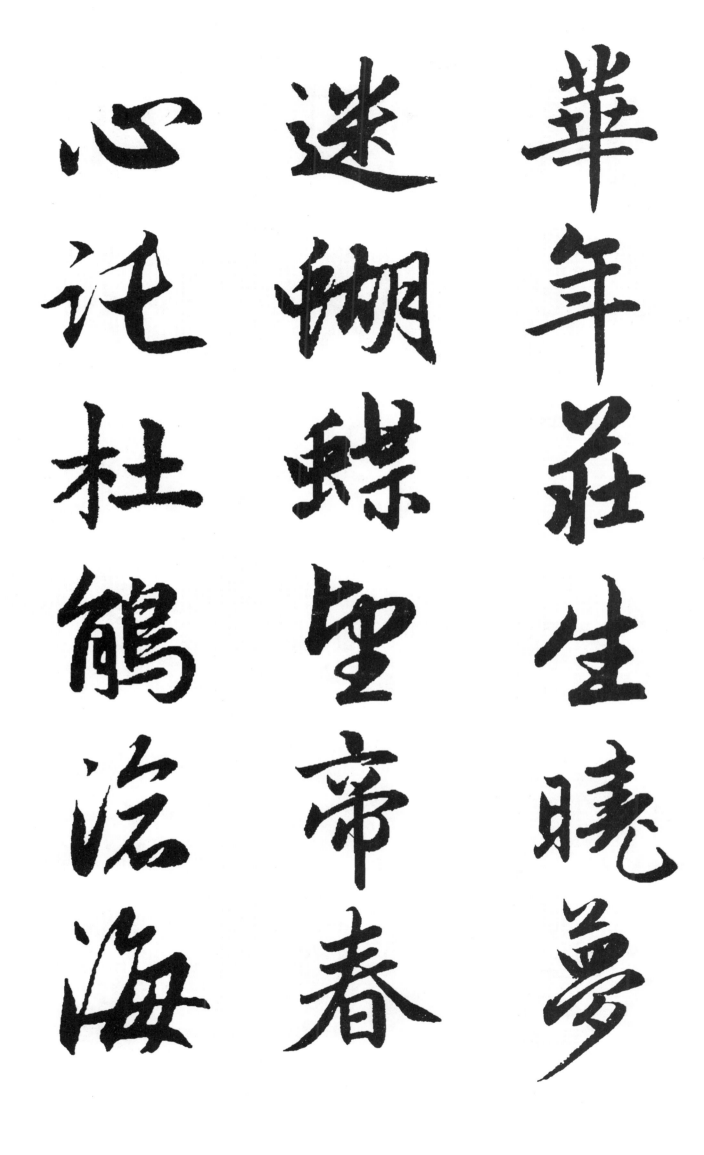

华年庄生晓梦迷蝴蝶望帝春心托杜鹃沧海

中国历代书法名家作品集字·赵孟頫·唐诗

月明珠有泪藍
田日暖玉生煙
此情可待成追

中国历代书法名家作品集字·赵孟頫·唐诗

枫桥夜泊　张继

憶復是當時已

惘然

楓橋夜泊張繼

中国历代书法名家作品集字·赵孟頫·唐诗

月落烏啼霜滿

天江楓漁火對

愁眠姑蘇城外

中国历代书法名家作品集字·赵孟頫·唐诗

寒山寺夜半鐘

聲到客船

阙题刘眘虚

中国历代书法名家作品集字·赵孟頫·唐诗

道由白雲盡春與青溪長時有

中国历代书法名家作品集字·赵孟頫·唐诗

落花至遠隨流

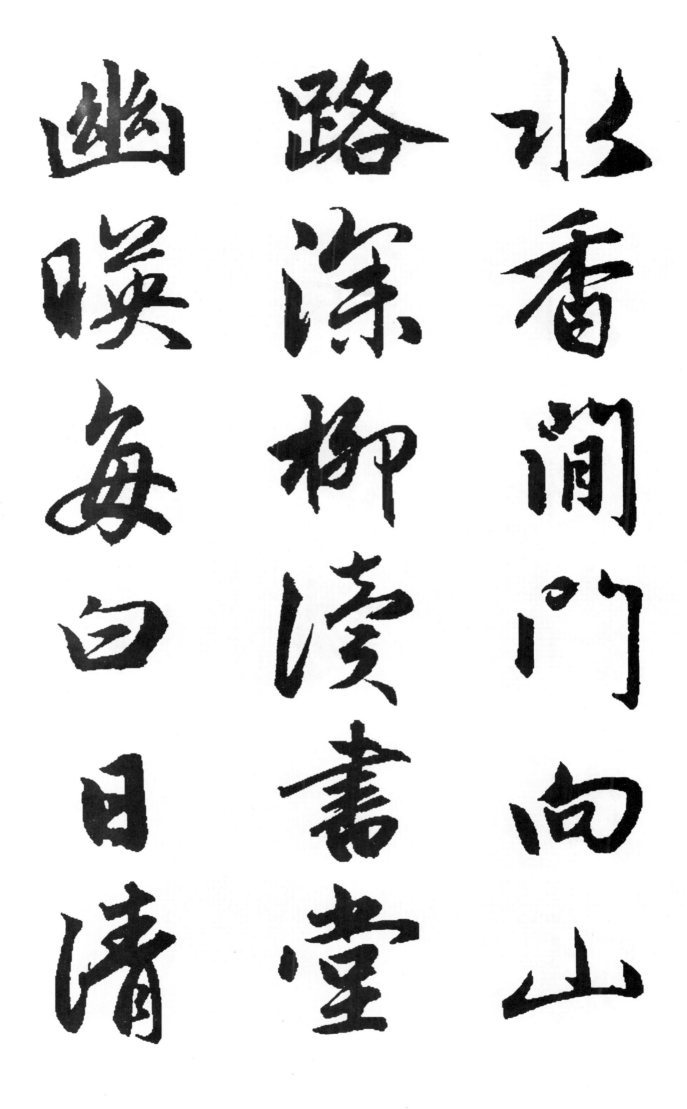

水香闲门向山
路深柳读书堂
幽映每白日清

中国历代书法名家作品集字·赵孟頫·唐诗

輝照衣裳

秋詞　劉禹錫

自古逢秋悲寂

中国历代书法名家作品集字·赵孟頫·唐诗

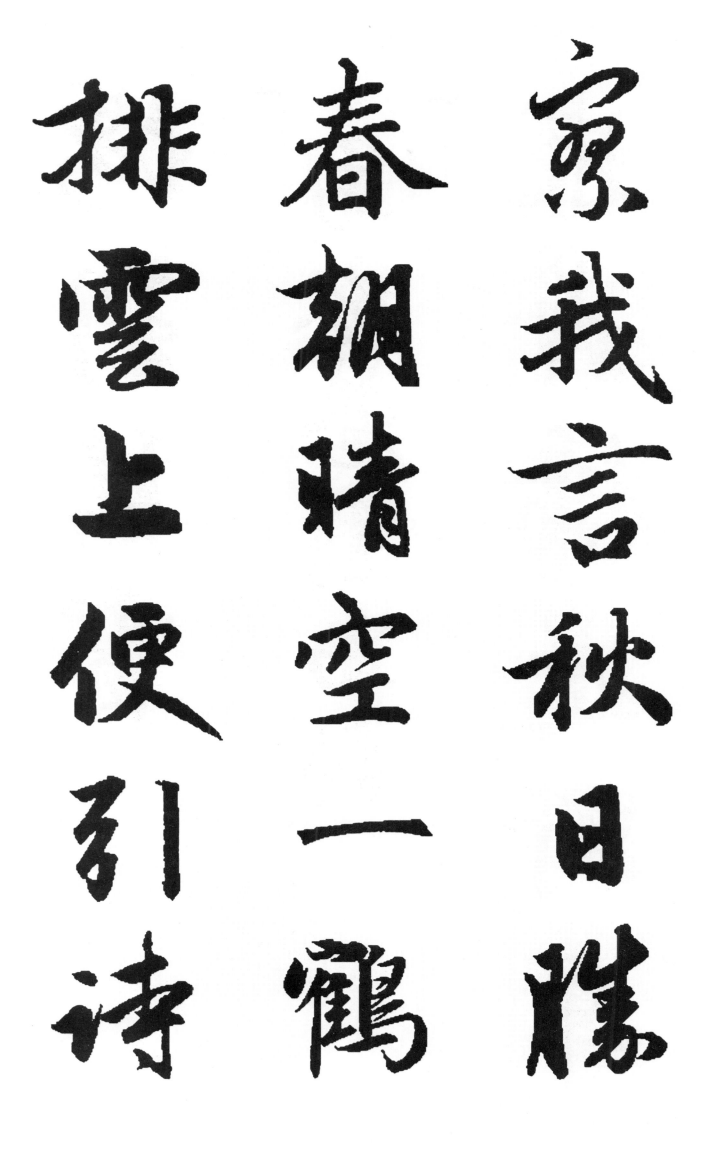

寥我言秋日胜

春朝晴空一鹤

排云上便引诗

中国历代书法名家作品集字·赵孟頫·唐诗

情到碧霄

朱雀橋邊野草

烏衣巷　刘禹锡

情到碧霄

烏衣巷劉禹錫

朱雀橋邊野草

中国历代书法名家作品集字·赵孟頫·唐诗

花烏衣巷口夕

陽斜舊時王謝

堂前燕飛入尋

中国历代书法名家作品集字·赵孟頫·唐诗

常百姓家

春晓 孟浩然

春眠不觉晓

春眠不觉晓 春晓家

中国历代书法名家作品集字·赵孟頫·唐诗

家聞啼鳥夜来

風雨聲花落知

多少

與諸子登峴山 孟浩然

人事有代謝往

來成古今江山

中国历代书法名家作品集字·赵孟頫·唐诗

留胜跡我辈复登临水落渔梁浅天寒梦泽深

中国历代书法名家作品集字·赵孟頫·唐诗

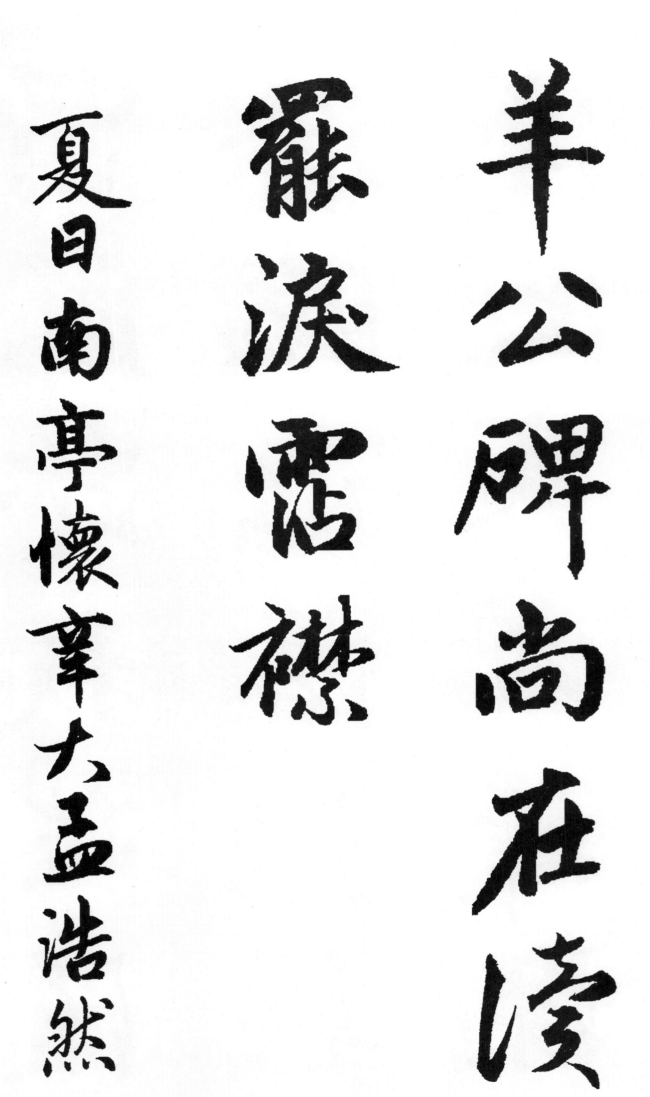

羊公碑尚在泪

罢泪沾襟

夏日南亭怀辛大孟浩然

山光忽西落池月渐东上散髪乘夕凉開軒卧

山光忽西落，池月渐东上。散发乘夕凉，开轩卧

中国历代书法名家作品集字·赵孟頫·唐诗

闲敞荷风送香

气竹露滴清响

欲取鸣琴弹恨

中国历代书法名家作品集字·赵孟頫·唐诗

无知音赏感此

怀故人终宵芳

梦想

中国历代书法名家作品集字·赵孟頫·唐诗

江南春　杜牧

千里鶯啼綠映

紅水村山郭酒

中国历代书法名家作品集字·赵孟頫·唐诗

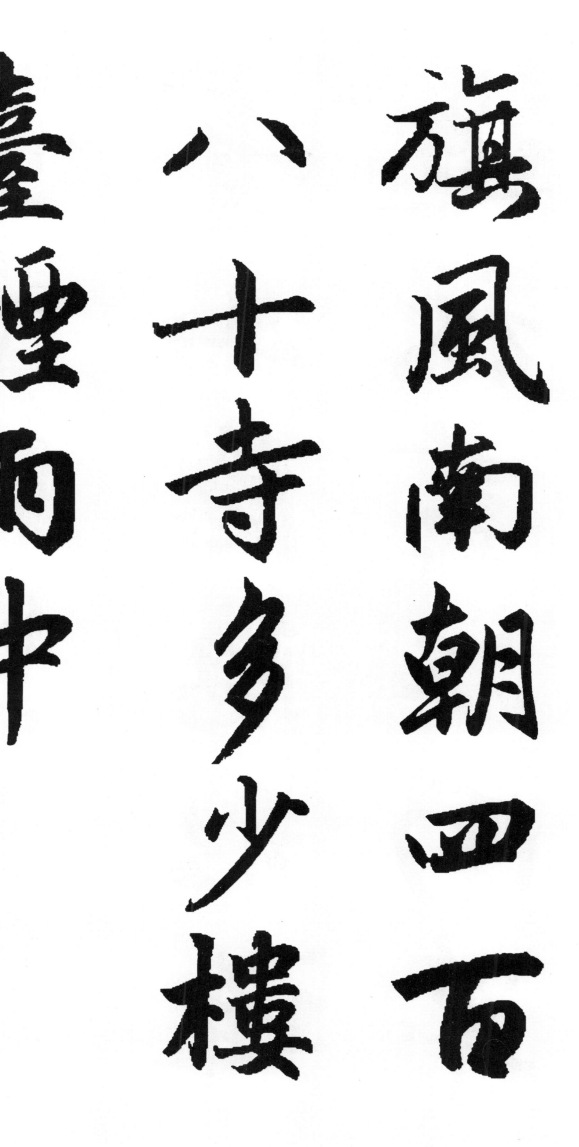

中国历代书法名家作品集字·赵孟頫·唐诗

寄揚州韓綽判官杜牧

青山隱隱水迢迢

迢秋盡江南草

中国历代书法名家作品集字·赵孟頫·唐诗

未凋二十四橋

明月夜玉人何

處教吹簫

中国历代书法名家作品集字·赵孟頫·唐诗

江錦世崔瑩瑩

馬麗娜 集

中国历代书法名家作品集字·赵孟頫·唐诗

目录

一　唐　王维　山居秋暝……二

二　唐　王维　鸟鸣涧……四

三　唐　王维　鹿柴……六

四　唐　王维　竹里馆……八

五　唐　王维　过香积寺……九

六　唐　王维　终南山……一二

七　唐　王维　终南别业……一五

八　唐　王维　山中……一七

九　唐　王维　酬张少府……一九

十　唐　李白　望庐山瀑布……二二

十一　唐　李白　早发白帝城……二四

十二　唐　李白　渡荆门送别……二六

十三　唐　李白　听蜀僧濬弹琴……二八

十四　唐　李白　赠孟浩然……三一

十五　唐　李白　下终南山过斛斯山人宿置酒……三四

十六　唐　杜甫　望岳……三八

十七　唐　杜甫　春日忆李白……四一

十八　唐　杜甫　春夜喜雨……四四

十九　唐　白居易　问刘十九……四六

二十　唐　李商隐　无题……四八

二十一　唐　李商隐　锦瑟……五二

二十二　唐　张继　枫桥夜泊……五五

二十三　唐　刘眘虚　阙题……五七

二十四　唐　刘禹锡　秋词……六〇

二十五　唐　刘禹锡　乌衣巷……六二

二十六　唐　孟浩然　春晓……六四

二十七　唐　孟浩然　与诸子登岘山……六六

二十八　唐　孟浩然　夏日南亭怀辛大……六八

二十九　唐　杜牧　江南春……七二

三十　唐　杜牧　寄扬州韩绰判官……七四